Norbert-Bertrand Barbe

SEMIÓTICA DE LOS LAMPAZOS Y LOS MONOS PICTÓRICOS

ENSAYOS SOBRE ABSTRACCIÓN TEMÁTICA Y ABSTRACCIÓN FORMAL Y SOBRE LOS LÍMITES DE LA ESTÉTICA

© Cualquier reproducción total o parcial de este trabajo, realizada por cualquier medio, sin el consentimiento del autor o su representantes autorizados, es ilegal y constituye una infracción punible con los artículos L.335-2 y siguientes del Código de la propiedad intelectual.

ÍNDICE DEL VOLUMEN

Semiótica de los lampazos 4
La vía de las máscaras y los monos pictóricos 20
Abstracción temática y abstracción formal 38
Sistema de la Moda 53
Los límites de la estética 66

Semiótica de los lampazos

Famoso lingüísta francés Algirdas J. Greimas, en su artículo: "*Semiótica figurativa y semiótica plástica*" (primera publicación: 1984, reed.: *Image 1*, compilación de Desiderio Navarro, La Habana, Casa de las Américas, 2002), desconociendo con toda amplitud los planteamientos y alcances de la ya centenar escuela de Warburg, y, fiel a la concepción formalista tradicional, desarrollada desde decenios por la semiótica, amparada por una historia del arte enfermiza, más todavía Greimas valiéndose del derecho a hablar sin conocimiento (p. 92), lo que de paso el mismo encuentra "*muy sabi*(o)", Greimas, pues, cree percibir en la afirmación a contratiempo de que el pintor reproduce la "*naturaleza*" tal y como es la base para interpretar el arte. Lo que, por poco ducho que uno sea en la ciencia literaria, deja una interrogante importante: que es lo que intenta reproducir el escritor, sino

precisamente también la naturaleza? Pensamos sólo, y peor aun, en el mismo medio francés, a Flaubert y Zola. Ahora bien de la confusión *inexperta* entre figurabilidad y figuración, o sea entre el objeto representado y las formas y normas de representación, sin querer queriendo, a este y para tal nivel de diletantismo científico, confusión de origen griega (platónica), la cual revela una cultura de clase, mas no de calidad analítica a pesar de las afirmaciones autosatisfechas del autor (p. 85), de esta confusión, Greimas desprende toda su teoría; las premisas siendo falsas, el desarrollo lo es también.

Afirma así, aunque queriendo hablar de puntos de encuentro, la distinción (empleamos en este caso aquí también el término con el valor que le dio Pierre Bourdieu en su obra homónima) entre el objeto escrito y el objeto plástico, ya que: "*la cuadricula de lectura, de naturaleza semántica, va al encuentro del significante planar*" (p. 80), lo

que de manera clara evoca, en el discurso de Greimas, a través la referencia etnocéntrica ejemplificar al francés, el hecho de que, por no ser jeroglíficas (dibujar una casa para escribir el concepto de casa), las lenguas en su representación formales simbólicas del mundo (el hecho de utilizar la palabra "*casa*" o "*maison*" para representar una casa, sin que la secuencia de las letras o las letras en sí figuran de alguna manera visible el objeto casa) hacen ya parte, por naturaleza propia, intrínseca, del universo cultural, mientras las artes plásticas no, ya que son meras reproducciones (copías) no intelectualizadas de lo real.

La absurdidad de tal pensamiento es obvia: Greimas no estudia nunca, a pesar de la referencia abortada a tal posibilidad al final del presente artículo (p. 95), el material literario a partir del color de las letras o de la caligrafía propia de cada escritor. Porque entonces abordar el grado semántico de las artes

plásticas a partir del color y la forma? De igual forma que en la literatura una manzana no es más que una manzana, y el arte del escritor describírnosla, mientras no la llenamos de simbología (ofrenda matrimonial, fruta del pecado original), en las demás artes dicha manzana es una manzana, pero también esa otra cosa: su simbología, la cual se le agrega en sentido explícito de cristianización de la referencia griega (el juicio de París) en las *Tentaciones de San Antonio* medievales, cuando tres mujeres, que también son las 3 Gracias compañeras de Venus (lo cual acentúa todavía más el carácter lujurioso del encuentro, y el mismo fenómeno de tentación por presentar un trio de mujeres que se opone implícitamente a la pureza sin sexo de la Trinidad divina), se presentan ante el ermitaño ofreciéndole una manzana con gesto lascivo. Dicho de otra manera, tanto en literatura como en arte, un mismo objeto tiene igual valor simbólico, por ser el mismo, y su

simbología por ende, lo que parecería lógico a cualquiera, menos a un semiótico, idéntica. La forma (sea de decir o representar) es lo que hace parte del arte (estilo, influencia formal, genio e ingenio personal), pero no es el propósito nuestro - ni el de Greimas - hablar de esto. La única diferencia entre las artes visuales y la literatura es que el escritor carece de las herramientas del pintor, el fotográfo u el cineasta para representar la realidad, por lo cual la parafrasea, siendo eso su último recurso. Lo que no significa fuerza mayor, sino mayor debilidad del arte literario respecto de las demás. El carácter fundamentalmente simbólico del arte nos lo hacen ver los libros de emblemas de los siglos XVI y siguientes, que explican para los pintores el porque de cada alegoría y de los atributos que debe siempre llevar para el entendimiento y enseñanza del espectador.

Siguiendo su razonamiento en su completo ilogismo, Greimas termina con

una suerte de neo-barthesianismo, en que la gestualidad del actor, la música, la poesía (en qué más que la prosa?) y las artes visuales se identifican en ese "*ruido*", "*semi-simbólico*" (respecto, claro, de la literatura, que lo es todo simbólico en la "*cuadrícula de lectura*" de Greimas), ruido que pretende el lingüísta hacer callar, *para entenderlo mejor*, ruido que sería la "*première écoute*" de Barthes, la cual se distingue de la segunda, que es la de la literatura, conforme la modernización barthesiana de la jerarquización clásica de las artes.

Nos hizo ver la necesidad de responder a tales aberaciones teóricas el hecho de que Greimas, retomando el concepto platónico de las unidades de valores mínimas del significado en el lenguaje retomado por los estudios folclóricos rusos sobre el cuento en el siglo XIX y por Jakobson en *Ensayos de lingüística general* (1960), hablara de las unidades mínimas de sentido en el arte,

provocando una confusión tremenda respecto de nuestra teoría, desarrollada con nuestro libro: *Iconologia* (Bès Editions, 2001), en base al estudio de tres surrealistas: Dalí, Delvaux y Magritte, y de los ArteFacto de Managua (1997-1999), y anteriormente explicitada y difundida en los medios científicos nicaragüenses y franceses a través de publicaciones (Nicaragua, 1996-1999, y *Arturo Andrés Roig y el problema epistemológico*, UNAN-Managua, 2 publicaciones: 1998 y 1999) y conferencias en distintas universidades (Heredia, Costa-Rica, 1998, Besançon y París X, 2000-2001).

Así que sólo nos queda volver a explicar lo que entendemos al decir que el motivo en el arte contemporáneo es la unidad mínima de sentido, ya que no descomponible, de las obras, por oposición al tema, éste que sí se encuentra perdido y desvinculado de los atributos clásicos que lo hacían legible en el arte figurativo.

Primero, creemos que, por todo lo anterior, está claro que para nosotros la locución "unidad mínima de sentido", *que es exclusivamente de nuestra propiedad*, se entiende no en sentido formal (el color como base de la labor del pintor), sino en sentido semiológico e iconológico panofskiano: ya que, de hecho, si se habla de "*sentido*" se tiene que tratar de semántica, no de estilo u toque.

Además, no sólo nos parece requete obvio, a estas alturas, que el arte abstracto no reproduce la naturaleza a como se da o se nos presenta, sino que, también, es la forma paradójicamente más obvia del sentido simbólico de las artes visuales: pues, el arte abstracto trabajo por derivación o metáfora, dicho de otra manera, por aislamiento fuera de su contexto habitual (tema) de motivos (objetos, atributos) y amplificación por concatenamiento de su simbología, reducida a su más mínima expresión: por ejemplo la representación del bebé (en general una muñeca de plástico) como

símbolo de pureza destruido, u del vientre materno como símbolo del papel de procreadora de la mujer, fuera cada uno de estos dos elementos del contexto global de la *Virgen con el Niño*, y tampoco representados combinados el uno con el otro. La obra de Patricia Belli consta de estos dos motivos, pero en obras distintas, y al parecer la artista nunca los asoció dentro de una sola y misma obra.

Ahora bien, Raúl Quintanilla ofreció al público, a partir del 2002, un nuevo motivo en su obra: el de los lampazos (aunque éstos aparecieron en una de las últimas portadas de *ArteFacto*, como probable doble símbolo, primero del carácter polémico y crítico de la revista, la cual pretendía siempre de alguna manera limpiar y/o aclarar el discurso dominante, y segundo del deseo del artista-editor de pasar a otra forma de publicación - o sea, a la vez como símbolo de purificación y de despedida -).

Es muy poco probable que la propuesta de Greimas de análisis de las formas y los colores como elementos en sí, sabiendo que se resume a percibir el sentido de la obra (abajo/arriba, pp. 93-94) y el valor cromático de los colores (*ibid.*), nos sirva de algo para aproximarnos a una obra sin embargo tan obvia dentro del ámbito abstracto como los lampazos de Quintanilla.

De hecho, en la perspectiva de Greimas, tendríamos que fijarnos en la posición de los lampazos en el espacio (si son verticales, horizontales, cabeza abajo o arriba), y la conformidad del uso de los colores respecto de las reglas clásicas (asociación de colores cálidos que son el amarillo y el rojo con un color frío que es el azul, y con un no color que es el blanco), y, fundamentándonos al igual que Greimas en Kandinsky, tendríamos que reconocer que el azul es color de lo celestial, y tal vez por eso fueron puestos los lampazos contra la

ventana del Teatro Nacional en el Foro Añil de noviembre 2004.

Ahora bien, considerando el carácter simplemente denotativo (por ende simbólico) de los lampazos (objeto doméstico - por lo cual llama a una concientización personal de cada espectador como amo de la gran casa nacional - que sirve para limpiar lo sucio), la ironía propia del arte contemporáneo que pretende llamar la atención del espectador con estos casi ready-made burlesco a la manera de Duchamp pero con matiz político, y la simbología obvia de la asociación de los colores (cuatro lampazos, de la izquierda a la derecha: el primero llevando los colores de la Iglesia: blanco y amarillo, el segundo el rojo del partido liberal, el tercero el rojinegro de los sandinistas, y el último el azul y blanco de la bandera nacional), nos damos cuenta que, al nivel formal, lo que aparece evidente para el estudioso de la obra de Quintanilla es la habitual escenografía en base al principio

de la simetría como concepto de equivalencia (la blanco y amarillo de la Iglesia es la contraparte del blanco y azul de la bandera, mientras el autoproclamado "*rojo sin mancha*" de los liberales hace juego con el rojinegro sandinista).

Así, parafraseando a Lenin, podemos decir que la forma es la envoltura de la idea, y no, como parece pensar Greimas que la forma es la idea en sí. La idea es siempre, respecto de la forma, a la vez más acá (en cuanto previa a la realización de la obra) y más allá (en cuanto inmanente a la formalización de ella que representa la obra).

En breve conclusión, el problema no es que Greimas yerra, sino que su discurso es el de todo el mundo en nuestras pobres ciencias humanísticas y sociales, como podemos ver en el libro ya citado al que pertenece dicho artículo.

Así, mientras, en la misma compilación, Abraham A. Moles

(primera publicación del artículo: 1981) nos habla de: "*La imagen como cristalización de lo real*", el libro reúne, además, textos de Louis Marin, Hubert Damisch, o René Passeron que todos nos proponen esa misma "*semiología pictórica*", a como la llaman, pero que, acabamos de demostrarlo, paradójicamente no trata del sen tido sino de la forma (no es, pues, semiología, salvo en la idea de sus exponentes, sino, simple y sencillamente, una *lingüística* o *estilística*).

Marin postula "*la indisociabilidad de lo visible*", mientras expresa que "*La significación... sólo puede nacer de una articulación, de una segmentación*" (p. 25), por lo cual, olvidándose de la presencia de los *motivos* en las obras visuales, y citando a Paul Klee, ve, en conclusión, como los demás en el arte una asociación formal de: "*líneas, valores, colores*" (pp. 47-48), otro recorrido, pues, en vano. Cuando habla del "*recorrido de la mirada*" por el cuadro (p. 25), no sólo se pone en una perspectiva idealista (nada existe fuera de

mí), sino que sociológica: el valor de la obra es externo, depende de los espectadores y el mercado (comparar con el artículo de Bourdieu *in ibid.*), lo que falsifica de antemano la comprensión de la obra, quitándole al artista papel consciente. De lo mismo, asociando las ideas de "*la indisociabilidad de lo visible y lo nombrable como fuente del sentido*" (p. 25), se posiciona en un discurso logocéntrico inaplicable a las obras visuales que no tienen texto. Es como si se estudiara la literatura en base a los colores, y, por lo tanto, plantear, *a priori*, que la literatura no tiene sentido, ya no tiene colores, el exégeta viendo entonces en la literatura una sucesión de líneas con variaciones de curvas, las cuales supuestamente revelarían todo el sentido de la obra, ésta considera "*polisémica*" (como la obra visual para Marin, p. 27, en base a Roland Barthes y Umberto Eco) porque cada lector le da el sentido que quiere, en la medida en que el texto en sí, como postulado *a*

priori, no tiene sentido previo al que atenerse.

Moles, por su parte, considera modos válidos de "*exploración*" de los "*tipos de mensajes*" y las "*propiedades psicológicas*" de la imagen la mera enumeración de los umbrales de capacidad fotográfica, las técnicas de reproducción (foto, heliograbado, offset, lito), y la calidad de dichas reproducciones (pp. 162-163). Es como proponer un análisis de la obra de Balzac a partir del papel de impresión del libro (lo que, siguiendo el razonamiento hasta el final, implicaría una sub-paradoja: es, obviamente, más valiosa la obra de Balzac en edición de lujo y portada de cuero, que en libro de bolsillo).

De ahí que, en lo personal, nos parece, que a veces, cuando uno no tiene nada que decir, sería mejor que calle, principio de cortesía que parecen desconocer tanto Greimas como sus similares. Igual, si uno no sabe, que aprenda, que busque, que vaya en

biblioteca, que lea, que se cultive, mas que no hable al peso de la lengua.

Vulgar tal vez lo es esta abrupta conclusión, pero más el embrutecimiento colectivo que, a manera de autocongratulación por tener el derecho a ser autodidactas, se otorgan las semi-élites de nuestra absurda contemporaneidad.

La vía de las máscaras y los monos pictóricos

"... qué vanidad como la pintura, que atrae la admiración por el parecido de las cosas cuyos originales no son admirados..."
(Pascal, cit. por Louis Marin, *Image 1*, La Habana, 2002, p. 40)

En su libro, relativamente tardío (en cuanto, desconociendo la herencia warburgiana y panofskiana, reinventa métodos de inicios del siglo XX con más de setenta años de atraso), *La vía de las máscaras* (1979), Claude Lévi-Strauss plantea dos tesis sumamente interesantes en cuanto revelan el *déni* de Erwin Panofsky, e la posibilidad sin embargo de reafirmar por caminos paralelos, en este caso antropológicos, la pertinencia de la teoría warburgiana y panofskiana.

1a tesis (al final del cap. 1, en la versión española, Madrid, Siglo XXI, 1981, que nos servirá de fuente-base: pp.

18-20): la necesidad de tener un fondo temático coherente para que se pueda dar la comparación ("*no adquiere sentido sino una vez devuelto al grupo de sus transformaciones*", p. 18);

1a contratesis asociada: Lévi-Strauss niega a las obras plásticas la calidad de similaridad que concede a los mitos y las máscaras (como si estas últimas no fueran obras de artes plásticas).

2a tesis (inicio del cap. IV, p. 53): el hecho de que "*Todo mito... permanecería incomprensible si... no fuera oponible a otras versiones del mito... en apariencia diferentes*" implica que, extendido al ámbito de las máscaras, "*como las palabras del lenguaje, cada una no contiene en sí toda su significación. Esta resulta a la vez del sentido que el término incluye, y de los sentidos, excluidos por esta elección misma, de todos los demás términos que podrían sustituirlo.*" (p. 53)

2a contratesis asociada: en el ámbito de las máscaras, ya no sólo como en el caso del mito se trata de juegos de

oposiciones, sino mera, plena y llanamente de *inversión* ("*contrad*(icción)", pp. 53-54).

Si bien la demostración (2a contratesis) parece funcionar en el caso de la Swaihwé con la Dzonokwa, la generalización del método se revela imposible en el caso del arte, ya que casi nunca se dan obras inversas o de mensaje invertido dentro de un mismo grupo, como cualquiera podrá apreciar revisando las obras de los grandes maestros, para no ir muy largo.

De lo mismo, el rehuzar dar al arte en general la calidad dialéctica o dialógica de las máscaras y los mitos, pero más por ende de las primeras, carece completamente de sentido, pues, es negar al conjunto lo que se otorga a la parte, aun cuando se nos puede responder que no porque una pera es una fruta todas las frutas son peras. Mas en el caso que nos ocupa, lo que se pregona funcionar para tipos de

discursos extensivos - los mitos, y después las máscaras - tendría que ser un valor reconocido también al arte en general, por lo menos del momento que, metodológicamente hablando, se quiere ampliar a todas las formas y producciones simbólicas una calidad de dualidad perfecta que sólo aparece en el caso reducido de las Swaihwé-Dzonokwa, fenómeno que, por lo que sabemos, ni siquiera se puede decir haber sido reproducible como principio de estudio en otra parte en la misma obra del teórico francés, y si acaso nunca jamás lo suficiente como para definirse tal ley universal como plantea en el presente libro.

Ahora conviene plantearnos brevemente de donde provienen tales errores, y aciertos, más allá, pero también más acá del desarrollo interpretativo visible en el libro.

Basándose en su propia teoría de la distincción, Pierre Bourdieu en el

artículo publicado en *Image 1* (La Habana, Casa de las Américas-UNEAC-Embajada de Francia en Cuba, 2002, primera publicación del artículo: 1968) viene a criticar el método panofskiano por ser una lectura culta de las obras de arte, y por consiguiente alabar el diletantismo del lector ingenuo - versión laíca de la fe pascaliana -, finalizando su curiosa demostración en son barthesiano contra la cultura de los museos, pues, así logra Bourdieu criticar la lectura intelectual del arte y menospreciar la sensación meramente emocional del público no especializado.

Ahora bien, que nos enseña lo de Bourdieu? Aclara las tesis de Louis Marin en el mismo libro (primera publicación del artículo: 1971), Marin que precisamente cita el texto de Bourdieu que acabamos de resumir.

Es dentro de una posición igualmente barthesiana y estructuralista que Marin retoma la división entre connotación y denotación (pp. 34-37), la

cual lo lleva a una interpretación nominalista (pp. 33 y 38-39) del arte como no denotativo, y por ende a "*esa idea esencial que todo genuino contemplador, como todo creador, comparte: que el cuadro es, para sí mismo,, su propio código; que la verdadera lectura del cuadro hace llegar a lo que Francstel denomina, a propósito de Poussin, el orden autónomo de la pintura*" (p. 37). Esa reconocida (*ibid.*) por el mismo Marin concepción de "*la obra como singularidad inanalizable, insuperable; en suma,... abandono del sentido*" se entiende, entonces, en la precisa medida en que, dentro de la perspectiva logocéntrica - entiéndase nominalista y religiosa en sentido original tomista -, para los neo-barthesianos citados como para Lévi-Strauss, la obra carece de sentido mientras no se expresa dentro del marco para ellos acostumbrado del explícito lenguaje escrito en cuanto fuente de referencia.

De ahí la 1a contratesis de Lévi-Strauss, denegando al arte lo que le otorga de sentido al texto-mito.

De ahí también que, amparado Lévi-Strauss como Marin por el discurso sobre el arte abstracto (se tiene, en toda honestidad, que apuntar en eso también a la misma Escuela de Warburg, que, por no interesarse en el arte abstracto, exceptuando hasta donde supimos en el caso esporádico de un artículo del historicista Fritz Saxl, lo que es muy poco, no dio la pauta para trasladar realmente el método iconológico del estudio del arte moderno figurativo al del arte contemporáneo abstracto.), que "ya no quiere decir nada" en específico, trasladan (ellos sí, a la inversa de lo que se debería de hacer - no se analiza lo conocido en función de lo desconocido, sino lo desconocido en función de lo conocido -) dicho discurso al arte figurativo, tampoco entendible para ellos que no tienen las bases metodológicas para entenderlo.

De hecho, habiendo hecho la economía de una formación seria de estudio del material artístico - que tan

poco serio les parece a ellos -, como pedirles que entiendan lo que significan los códigos preestablecidos del arte, hasta en los mismos y sin embargo básicos libros de emblemas.

Obviamente no se le puede pedir a niños analfabetas y sin diccionario interpretar seriamente a Shakespeare, Goethe, Darío u Proust. Lo que sí resulta curioso es que hagan alarde de su incompetencia, rebajando a su propio nivel de incompetencia (véase el texto de Bourdieu) la obra, y los que sí saben.

De ahí que como lo expresa genuinamente Marin, al igual que el fundador de esa equivocación Umberto Eco y sus numerosos copiadores: el mensaje del cuadro nunca puede ser entendido de otra manera que como "*ese cuadro producido por ese pintor y que veo yo*" (p. 40). Relación ya muchas veces definida de la multiplicidad de los significados de la obra en función de la lectura personal de cada espectador. Vaciando así de paso por una parte la

obra de su mensaje y el artista de su pensamiento, y por otra parte negando una vez más al arte lo que se le otorga a la literatura. De hecho, cuando Marin y Bourdieu (quien igualmente postula, p. 205: "*la obra de arte sólo existe como tal en la medida en que es percibida, es decir, descifrada*", perspectiva puramente sociológica - reduciendo el sentido de la obra a su acogida pública por los espectadores y el mercado del arte - que hace, positivistamente, en sentido filosófico del término, preexistir la esencia: el Yo pensante, el *cogito, ergo sum* criticado por Georg Büchner y Arturo Andrés Roig, sobre la existencia: la obra como objeto concreto - como un cuadro no va a existir, aunque no lo vea ni lo conozca? el árbol que crece y cae en la selva sin que nadie lo oiga no existe? -) se preocupan por los niveles de comprensión y recepción de la obra pictórica, no lo hacen cuando de literatura se trata; dicho de otro modo, a todo el mundo le parece evidente que un

analfabeta nunca podrá leer poesía; mas eso en la mente de nadie implica que la poesía en sí carezca de sentido u tenga como único sentido el que le puede otorgar el analfabeta. Tampoco en la cabeza de nadie cabría la curiosa idea, sin embargo muy seriamente discutida por Marin y Bourdieu, de que la obra de Homero tenga tantos sentidos como lectores. Las historias que nos cuenta para todo el mundo tienen un sólo matiz y sentido, el que le dio el autor. Así de donde se puede uno plantear que *La caída de Icaro* sea menos unívoca en Ovidio que en Bruegel?

De ahí que, a nivel metodológico, si no fuera cegado por el logocentrismo ya evocado, Lévi-Strauss, haciendo él mismo la demostración, comprobaría la validez de los planteamientos de la Escuela de Warburg, y concedería al arte lo que él mismo experimenta en los mitos, y extensivamente en las máscaras,

que no son sino una forma evidente de artes plásticas.

A la inversa, no atribuiría a las máscaras y el arte en general lo que exclusivamente pudo analizar en el caso particular de las Swaihwé-Dzonokwa. Mas en eso también está prejuiciado por el discurso acerca del arte abstracto (al que alude al inicio de su libro), discurso que ve en la repetición no exotérica, sino esotérica, la manera de analizar el arte abstracto, lo que denota un desconocimiento completo del material, pues, por una parte el estudio de las series no es sino la forma peculiar del principio del análisis de la obra de un pintor para entender un cuadro concreto - yendo de lo general a lo particular, conforme la metodología acostumbrada en todas las ciencias -, y por otra parte no es la ausencia de sentido preciso de la obra disolviéndose en la estructura general del conjunto del cuadro ("*sentido sin referencia*" del arte abstracto según Marin, p. 34) al que apunta el arte

abstracto, sino a la permanencia de los motivos como elementos mínimos de sentido, cuando se esfuma el tema como combinación sociolectal directamente entendible (así que lo intuye con dificultad Bourdieu en base a Panofsky).

Ya lo hemos abundantemente hablado en numerosas ocasiones anteriores (*Iconologia/Los ArteFactos en Managua*, Bès Editions, 2002, *Iconologiae*, Bès Editions, 2004, y publicaciones en revistas: *ArteFacto, La Prensa Literaria, El Nuevo Diario, La Bolsa de Noticias, Katharsis,...*). Cabe sin embargo aprovechar la oportunidad para señalar que en este sentido Marin malinterpreta horrorosamente el aporte de Sigmund Freud con su fundamental *Interpretación de los sueños*, ya que donde Freud plantea: 1/ la repetición como elemento aleatorio de resurgencia para la interpretación de los sueños, 2/ la asociación en el sueño en base a situaciones relacionadas de la vivencia inmediata, 3/ el uso repetitivo de elementos separados (semánticamente

aislados) - aunque relacionados entre sí dentro del contexto - que denotan una simbología clásica de cada motivo, Marin entiende que los elementos del sueño "*manifiestan una esencial labilidad*" (p. 41), ahí mismo donde precisamente Freud, una vez más, nos enseña todo lo contrario. Y, claro, ahí donde Freud revela el sustrato analizable, ya que compartido al nivel simbólico sociolectal, de todas las repeticiones en los sueños individuales, Marin se va por la línea inversa: "*Freud nos recuerda... que la interpretación de un sueño es propiamente interminable... ninguna lectura es indiferente... polisemia activa... cada figura sólo adquiere sentido en esa sobredeterminación que ella recibe del campo asociativo*" (p. 42).

De la misma manera que ahí donde Panofsky plantea que la comparación actúa para integrar la obra dentro de un contexto complejo de redes socioculturales, Lévi-Strauss reduce doblemente esas redes por un lado a un sistema de inversiones duras y por otro

al ámbito exclusivo de las máscaras, cuando Freud postula que la lectura paralela de los distintos elementos constitutivos de un sueño fortalecen su análisis (en sentido etimológico) lógico, haciendo ver la unidad del conjunto después del análisis científico, detrás de la aparente labilidad de los signos incoherentes entre sí en la lectura genuina del lector inexperto, Marin asume que la variedad de fuentes para la interpretación de un mismo sueño debilita la univocidad de su sentido.

Todas estas equivocaciones y malinterpretaciones proviniendo del discurso logocéntrico asumido como verdad universal por teóricos careciendo de toda formación en historia del arte, por lo cual creen *a priori* que la figuración (lo representado) tiene directamente que ver con la figura (lo que se representa), mas no con la figurabilidad (lo que se quiere representar, conforme los códigos preestablecidos para ello). Viendo la comunidad de problemática entre arte y

literatura, como Lévi-Strauss en el libro del que hemos intentado aclarar el sustrato ideológico en su metodología de investigación, se rehuzan a asumirla como un hecho, porque eso entra en conflicto con lo que ya creen saber. Lo que, si fuera nuestro propósito destacarlo, nos remite a problemas de la enseñanza y el aprendizaje.

Así cuando Lévi-Strauss plantea la legibilidad de la obra en función no sólo de lo que dice sino también de lo que elige decir (2a tesis), pero aquello llevándole a asumir una posición minimalista en cuanto a la variedad de oposiciones de las versiones de un mismo grupo formal (2a contratesis), no hace sino reintegrarse al pensamiento imperante de que, sea por lo que sea, pero siempre en sentido anti-panofskiano, el detalle (motivo) en arte no parece existir porque se opone al concepto previo que del arte tienen los literatos; por lo cual, por ejemplo, Marin

formula el principio barthesiano de denotación en arte en función del título de las obras, reduciendo la denotación, en sí siempre polisemántica, a la idea contraria: "*el referente del cuadro no es sino el cuadro mismo*" (p. 39), lo que inexplicablemente se opone a la otra afirmación suya y de los teóricos en general (platónica) de que el arte, a diferencia de la literatura, no dice, sino que muestra, "*"analogón" del mundo o la cosa*" (p. 32). De hecho, no se puede a la vez plantear que la obra remite a algo meramente exterior a ella misma (la naturaleza), y que sin embargo ella sólo refiere a sí, como ser ensimismado. Pero ya hemos visto que igualmente Bourdieu (pp. 192ss.), jugando con las nociones panofskianas de "*cosmos de naturaleza*" y "*cosmos de cultura*", se inscribía en un discurso pequeñoburgués (véase la famosa crítica barthesiana a la frase "*Racine est Racine*", la cual aquí se transformaría en Bourdieu en algo como: "l'art, c'est l'art") con tal de *distinguirse* a sí

mismo del pensamiento burgués clasista en el que sin embargo recae, por falta de tener un pensamiento más que de *amateur éclairé, bourgeois* entonces.

Todo lo anterior para, a lo mejor, favorecernos un descanso en el transcurso de la existencia diaria, y una risa pascaliana frente a la afirmación de Marin, reveladora del pensamiento teórico de hoy: "*Se entiende, pues, por qué el cuadro, cualesquiera que sean su época y su autor, no tiene referente mundano objetivo*" (p. 40). Como el autor de Las Provinciales (oportunamente citado pero troncado por Marin, *ibid.*, reproducimos dicha citación como epígrafe al presente artículo nuestro), fuimos a buscar en boca de cada uno de nuestros expertos coherencia, y sólo hallamos retórica: si la obra, estructuralmente hablando, no tiene "*referente mundano objetivo*" (noteramos de paso la formulación religiosa de la locución), como podrá darse que sea, platónicamente hablando, "*analogón*"?

Tal vez nosotros le encontraremos sentido en nuestra segunda carta...

Abstracción temática y abstracción formal

Se nos ha repetidamente pedido aclarar dos conceptos que hemos venido desarrollando en trabajos anteriores, para el mejor análisis del arte abstracto.

Estos dos conceptos son los siguientes:
1. La diferenciación entre abstracción temática y abstracción formal.
2. La idea de que, en el arte abstracto, desapareciendo los temas tradicionales, los motivos se vuelven unidades mínimas de sentido.

Debemos aclarar que hemos utilizado estos dos conceptos para favorecer, como ya dijimos la mejor comprensión del fenómeno de la abstracción, dentro de la problemática de su definición. De hecho, hasta la fecha, los intérpretes, a partir de Schapiro y la defensa de Monet por Clémenceau, se

han acordado en considerar que el arte abstracto es la mera expresión de los sentimientos personales del artista, por ende inalcanzables a la comprensión que no sea la del sujeto-artista.

Queremos plantear otra perspectiva, la que hemos desarrollada a través en particular del estudio de los surrealistas y de Moholy-Nagy en los libros *Iconologia* (2001) y *Surrealismo* (2005).

Dicha perspectiva asumirá que el arte abstracto, lo que se puede comprobar en la obra de los principales artistas abstractos del siglo XX (Picasso, Malevich, Kandinsky, Mondrian, entre otros - en cinema podríamos citar a Fellini -), no es genuino en la producción de los artistas, sino que es la última fase de una evolución, que pasa por una primera fase figurativa, de la que, palautinamente, se va desprendiendo el artista.

Lo anterior implica, obviamente, que el fenómeno de la abstracción, en la

mente del pintor, no es una forma de expresión en sí, sino la contraparte de un proceso de descomposición, el cual, queremos insistir en este punto, de lo figurativo, es decir, es su otra vertiente.

Es así natural que encontremos rasgos y rastros, hasta en los expresionistas abstractos, de significados y representaciones figurativas en obras abstractas.

De ahí que vienen a ser pertinentes los conceptos ya enunciados a inicios del presente artículo.

Si asumimos como un hecho que la abstracción tiene algo en común con la figuración, ya más precisamente aún, se desprende de ella, cabe preguntarse cual es el rastro último de la segunda en la primera.

La respuesta proviene de las propias definiciones de la historia del arte tradicional.

Se suele considerar que una obra figurativa, por ejemplo, y en particular,

del Renacimiento europeo, consta de tópicos repetitivos (por un lado: escenas bíblicas y cristianas en general, relacionadas con la vida de Jesús, sus padres, los profetas y personajes del Antiguo Testamento, y vida de los Santos; por otro: escenas mitológicas sacadas de la herencia greco-romana). Dichos tópicos se conocen, por ende, con el nombre de "*temas*".

Ahora bien, estos temas (la *Anunciación*, el *Nacimiento de Jesús*, la *Crucifixión*) se resumen en un conjunto de elementos que, congregados en una sola imagen, la conforman. La *Anunciación* necesita de un ángel, una mujer sentada, un interior, una columna símbolo de Cristo entre los dos, un jardín cerrado, símbolo de la pureza de la Virgen. La pesebre, de sus animales, los Reyes magos, los pastores, el niño en su lecho de paja y sus padres. La *Crucifixión*, de Jesús en la cruz, su madre, San Juan, la Magdalena, la escalera que sirvió a

bajarle de la cruz, el sol y la luna, el porta lanza y el porta esponja, etc.

Ninguno de estos elementos, si los miráramos por separados, salvo la misma cruz que se volvió cabecera de las camas cristianas, de los Calvarios y dije para llevar, estos elementos, por separado, significan *en sí* la esencia o simbolizan el tema que, sin embargo, agregado a los demás, conforma. Una escalera, o el sol y la luna, el jardín, o una mujer sentada, tampoco que una columna o el mismo ángel, me permiten evocar en mi mente, si los veo por separado, ninguno de los tres temas mencionados. Y sin embargo, sé que pueden ser parte integrante de estos. Estos elementos suelen llamarse "*motivos*".

Tienen valor denotativo y connotativo, en cuanto, solos, como recuerda cualquier diccionario de símbolos, remiten a cada uno de los contextos en los que se pueden hallar. Es decir, si bien la escalera no me remite obligatoriamente a la crucifixión, al

mismo tiempo, dentro de su valor como objeto simbólico, me remite tanto a la de Jacob como de Jessé o de la *Crucifixión*.

Este valor específico del motivo, respecto del tema, que:
1. Lo conforma, es decir, remite a él como elemento constitutivo necesario del mismo;
2. Pero a la vez tiene valor propio, que a su vez se define por su historia en los distintos contextos en los que puede aparecer;

Este valor específico hace que el motivo, ya ausente de su conjunto original, al aparecer solo en obras de arte contemporáneo nos remite siempre, y obligatoriamente, a su significado, recontextualizado respecto de sus distintas posibilidades de aparición.

Un ejemplo concreto es *El hijo del hombre* de Magritte, famoso cuadro de 1964, en el que la cara del personaje es una manzana. Asociado con el título,

dicha imagen nos remite casi obligatoriamente a la idea de la numerosa descendencia de Adán, y al pecado original.

Es decir que la manzana en sí, aunque abstraída de su contexto tradicional: la representación del *Pecado original*, nos remite sin embargo a este episodio bíblico, y nos permite entender la obra de Magritte, la cual hace uso del motivo tradicional: la manzana, el cual, por ende, sigue teniendo su valor y símbolo de siempre, pero sin acudir al tema: la representación del *Pecado original*.

De ahí que lo que hemos venido llamando "abstracción temática" es esta, propia por ejemplo de los surrealistas, en la que, palautinamente, se pierde el tema, pero sigue perdurando el motivo como elemento aislado, y sin embargo contando todavía éste con el peso de su propia historia y asociación a temas específicos de la tradición.

En este tipo de abstracción, donde puede reconocer la forma (una manzana), pero ya no el tema (porque desapareció), la forma todavía no se ha ausentado, abstraído de la realidad conocida, sino que es el mismo tema que, al desaparecer, crea confusión y polisemia. Por eso decidimos hablar al respecto de "abstracción temática".

Nos gustaría de nuevo citar, como lo hicimos en nuestro análisis comparativo de la obra de Moholy-Nagy, relacionado (no en sentido histórico, sino de uso de la referencia) con la canción rock de los años 1980 en Francia en nuestro libro *Iconologia*, a Alain Bashung, cantante que, en una de sus canciones: "*Étrange Été*" (*Novice*, 1989), escribe:

"*Combien d'étés ont coulé*
Sans jamais s'aborder
Les vélos s'envolaient
Je t'en voulais, t'en voulais"

Esta primera estrofa contiene: juegos de palabras en los 2 primeros versos ("*coulé*" y "*s'aborder*", literalmente: "*hundirse*" y "*conocerse*", pero "*s'aborder*" suena fonéticamente como "*saborder*": "*barrenar*"), sustentado por una referencia literaria al poema "*Le Pont Mirabeau*" (*Alcools*, 1913: "*Sous le pont Mirabeau coule la Seine/ Et nos amours.../... Vienne la nuit sonne l'heure/ Les jours s'en vont je demeure*") de Apollinaire, cuya temática de hecho se vuelve a encontrar en el poeta ("*Que lentement passent les heures*", del mismo poemario, 1913).

Una aliteración: "*vélos... volaient*" en forma de oxymorón (la bicicleta anda en la tierra, pero ahí vuela).

Más interesante aún, es el final de la canción: "*J'm'en sortirai à la rentrée*", verso repetido 2 veces, literalmente: "*lo arreglaré en el momento de la vuelta a clases*", frase que bien podría decir un alumno que salió mal en algún examen, pero que, extraída de su contexto, e integrado al de

la canción, adquiere valor contradictorio (al igual que las bicicletas que vuelan), ya que asocia dos verbos antinómicos: "*salir*" y "*(volver a) entrar*".

Así el sentido de la frase pierde: a) su contexto habitual, b) su significado fuerte, acostumbrado (implicado por el contexto en el que usualmente se puede emplear); para: a) condensar b) mediante el uso de una frase estereotipada del lenguaje popular, c) un significado derivado, d) ya no sociolectal, sino idiolectal.

Si bien el sentido de esta frase en la canción queda oscuro (aunque podemos acudir al hecho de que se evoca en la canción el verano y las bicicletas, símbolos tradicionales de los amores de vacaciones, adolescentes), no es así el caso de la enumeración de palabras evocadoras de lo fálico en la canción: "*Madame Rêve*", que cierra el albúm *Osez Joséphine* (1991), cada palabra, a) condensando un significado evocativo, b) el cual se acumula por el apilamiento

de palabras de misma índole, c) mediante la referencia explícita a la situación del sueño ("*Rêve*"), que remite a lo fantasioso y sexual (Freud, los surrealistas), organiza entonces un significado *no lineal, o narrativo* (que, en artes plásticas, llamaríamos *temático*), sino *acumulativo y situacionista* (por estas palabras que se vuelven *motivos* del tema central, *aludido*, pero, una vez más, no *narrado*):

> "*Madame rêve d'atomiseurs*
> *Et de cylindres si longs*
> *Qu'ils sont les seuls*
> *Qui la remplissent de bonheur*
>
> *Madame rêve d'artifices*
> *De formes oblongues*
> *Et de totems qui la punissent*
>
> *Rêve d'archipels*
> *De vagues perpétuelles*
> *Sismiques et sensuelles*
>
> *D'un amour qui la flingue*

D'une fusée qui l'épingle
Au ciel
Au ciel"

Aunque éste no sea muy complicado de deducir, el significado es acentuado por el estribillo:

"*On est loin des amours de loin*
On est loin des amours de loin
On est loin"

Que, conforme los 2 amores renacentistas (mas sin saberlo), opone los sentimientos ("*amores de lejos*") - Anteros - al erotismo (Eros) de las alusionessuministradas.

Al contrario, la "abstracción formal" será la de Turner o los expresionistas abstractos, donde, si bien podemos rastrear, más aún en Turner,

obviamente (sea sólo por la ayuda de los títulos), formas consensualmente reconocibles, en su mayor expresión dicha(s) forma(s) ya no pertenecen al ámbito de lo que cualquier espectador pueda reconocer, sino a la visión subjetiva del pintor. Monet con sus *Ninfeas* se encuentra a mitad de camino entre las dos expresiones: la de Turner, y la de los expresionistas abstractos, los cuales desembocaron en Klein por ejemplo y el valor intrínseco del color como expresión del momento y el sentimiento que el mismo acto pictórico conlleva en sí (el cuerpo pintado aplicándose en la obra de Klein sobre el lienzo, representando a lo matérico tanto de la pintura como del cuerpo no *representado* sino *reproducido* casi litográficamente).

En resumen, pretendemos con estos dos conceptos: diferenciación clara entre abstracción temática y formal, y estudio de las huellas cargadas de

significado sociolectal del motivo, aún cuando desaparece el tema en la primera de estas dos abstracción (la cual, históricamente también, a nivel no sólo onto, sino también filogenético, en lo que concierne a la historia de los estilos, fue la primera forma de abstracción, v. nuestro trabajo sobre "*Turner*"), permitir ahondar en la comprensión de los grados de convencionalidad del arte abstracto hacia sus espectadores. Es decir de intercambio y comprensión del mensaje del artista *hacia* y *dentro de* su época.

Estos dos conceptos nos sirven, entonces, para abordar los intersticios entre las dos abstracciones, yendo, lógica e históricamente, de la comprensión de las convenciones que permanecen en la abstracción temática para entenderla desde sus motivos, a la comprensión posterior de la abstracción formal, más compleja, ya que, si no disponemos de un título explicativo, como los tenemos en Turner, sentimos que se nos hace casi imposible el viaje hacia la interpretación

cabal de la forma no sólo como expresión del sentimiento momentáneo de la conciencia del artista, sino como expresión sociolectal de representación de datos compartibles entre él y sus espectadores.

Sistema de la Moda

En *Sistema de la Moda* (1967), Barthes plantea una dicotomía que, basada en el principio o creencia clásico de la pintura como "*poesía muda*" (v. nuestro libro *Roland Barthes et la théorie esthétique*, 2001), y apoyado por una amplia tradición, desde Lessing y su *Laocoonte* (*ibid.*), tendrá vigencia en el discurso semiótico hasta hoy. Es, de alguna forma, paralelo a la idea de *La obra abierta*, 1962, de Umberto Eco, que le niega participación al artista tanto en cuanto le regala al espectador (o, según Eco, "*co-autor*"). En fin, la idea de Barthes en *Sistema de la Moda* es que las fotografías de moda revelan un hecho semiótico: que ahí, para parafrasear a Russell, donde la imagen muestra pero no dice, es el texto o leyenda que informa al lector.

Esta idea es atractiva, y aparentemente válida, de hecho el texto es el que nos explica emociones o

sentimientos que la imagen sólo nos puede dejar intuir, no sólo en el *Laocoonte*, sino en cualquier película inspirada de un libro. Ahí donde las intenciones y la interioridad en general de los personajes se pierde del texto a la película, idénticamente del episodio mitológico a su representación, como plantea Panofsky en la introducción a sus *Ensayos de iconología*, tenemos que pasar del nivel pre-iconográfico (reconocimiento de formas y colores, sin argumento literario) al nivel iconográfico (entendimiento del tema conforme la tradición, es decir, en particular - y en general -, los textos que la definen) para poder pasar de admirar el extremo esfuerzo y el grito mudo del Laocoonte a entender lo que pasa, y a qué episodio de la mitología remite el episodio que representa, pero evoca sin narrar, la escultura. Lo mismo se puede decir del *Éxtasis de Santa Teresa* (1647-1652) del Bernini, que remite a la obra de la Santa, pero no es totalmente entendible a quien

nunca la haya leído. Esta indeterminación del tiempo y el espacio, de los sentimientos indefinibles, indecibles, de protagonistas mudos ensimismados en sus propios pensamientos y la soledad del momento es lo común de la obra de Hopper.

Así, de alguna manera, podríamos decir que el arte representa un proceso de ensimismamiento, de enajenamiento de la realidad, un abstracción hacia niveles más ambiguos e incomprensibles.

Sin embargo, asumiendo esta postura, nos deja pensativos la cuestión de la iconografía renacentista tal cómo la presenta Panofsky en el citado *Ensayos sobre iconología* (Madrid, Alianza, 1984, p. 26): "*Pero es significativo que, en la misma cumbre del periodo medieval (siglos XIII y XIV), no se usaban los motivos clásicos para la representación de los temas clásicos, al tiempo que, recíprocamente, los temas clásicos no eran expresados a través de motivos clásicos.*" Más aún cuando agrega: "*Cuando nos preguntamos el porqué de esta curiosa separación*

entre los motivos clásicos revestidos de un significado no clásico, y temas clásicos expresados por figuras no clásicas en un ambiente no clásico, la respuesta es obvia parece residir en la diferencia entre la tradición representativa y la textual" (p. 28).

Así, vemos cómo la comprensión del material literario en la edad media, privado del apoyo iconográfico adecuado, hizo cambiar los modelos hasta el reencuentro con las fuentes de las imágenes clásicas. Esta ruptura entre lo que se quería representar y lo que, realmente, se representaba, si bien halla una razón ideológica, como recuerda Panofsky: *"Por un lado pensaban en una tradición sin solución de continuidad en cuanto que, por ejemplo, se consideraba al Emperador alemán como sucesor directo de Cesar Augusto, mientras los lingüistas consideraban a Cicerón y Donato sus antecesores..."* (p. 28), pero *"Para la mentalidad medieval la cultura clásica tenía una presencia ambigua, por un lado era algo lejano y mítico, mientras que por otro, ellos mismos se sentían sucesores y herederos de esa*

cultura que desconocían" (*ibid.*), misma dialéctica que perdurará hasta el Renacimiento y Vasari (v. también el texto de Panofsky sobre "*La primera página del libro de Vasari*", que estudiamos en nuestro libro: *Un ensayo sobre la historia moderna de la arquitectura*, 2006), por otro encuentra esta dicotomía una razón meramente gráfica e iconográfica: la ausencia de modelos previos a los que atenerse para entender cabalmente cómo ilustrar los episodios referidos por la nuevas representaciones de los modelos antiguos.

Se nos interpondrá que, evidentemente, a diferencia de lo que ocurre en la representación que pierde parte del significado, aquí se conserva el significado, perdiéndose nada más la forma de representación, la cual, exterior, no reduce o contradice el contenido, que, sí, queda igual. Mientras una película puede perder el significado de un gesto, por falta de apoyarse - para quien la ve - en la intencionalidad de

quien comete dicho acto, una imagen que representa el *Rapto de Europa* con personajes vestidos a la usanza medieval no deja de representar el episodio, con sus motivos específicos inequívocos.

No obstante, la representación que falla en la forma nos parece que, de alguna manera, padece tanto como la que falla en el significado intencional o causal de la acción. Es decir, ahí donde la película restará parte del sentido de la acción al espectador, y decepcionará al lector previo de la obra en que se basa, la imagen que traslada a otro ámbito la acción obligatoriamente hará perder parte del sentido a la acción representada. No sólo le quitará parte de su "ambientación" por así decir, sino también le restará parte de su significado. Tal vez esto se ve más en la arquitectura y el urbanismo renacentista, que, queriendo modelizarse sobre la antigüedad, por no hallar elementos concretos de apoyo a sus áfanes, durante mucho tiempo crearon una suerte de

renacimiento imbuido de tardogótico toscano (v. nuestro libro *Un ensayo sobre historia moderna de la arquitectura*).

Panofsky aborda el problema de manera indirecta en *Renacimiento y renacimientos*, cuando muestra que la vuelta a los antiguos tiene variantes no sólo según las regiones de Europa, sino también según las artes. Así en literatura, desemboca en un desprecio para lo contemporáneo y un purismo nacionalista; en artes plásticas a la vuelta a la naturaleza; en escultura y arquitectura, en el redescubrimiento de la antigüedad. De ahí la pregunta del mismo Panofsky en *Renacimiento y renacimientos* (Madrid, Alianza, 1985, p. 67): "*cuando los hombres del Renacimiento se gloriaban de la renovación o renacer del arte y la cultura, ¿entendían esa renovación o renacer como un resurgimiento espontáneo de la cultura como tal, o como una revitalización deliberada de la cultura clásica particular?*" Así Panofsky, en los antecedentes del Renacimiento, distingue entre el

renacimiento carolingio y el otoniano, este último (970-1020), que, con fuentes paleocristianas, carolingias y bizantinas, se limitó a traer las fuentes clásicas al contexto medieval, mas no a aportar a éstas, ya que su interés principal (a diferencia del posterior Renacimiento italiano de los s. XIV-XVI) estaba en el desarrollo de la Edad Media, no en el regreso a la Antigüedad. Pues, con la caída del Imperio Romano de Occidente en 476, se crearon una serie de pProcesos de barbarización, orientalización y cristianización, con eclipse casi total de la cultura y arte clásicos. Si bien Italia, el norte de África, España y Galia meridional representaron una *"Oasis"* de cultura clásica, de estilo "*subantiguo*", el Nordeste de Francia y el oeste de Alemania (lo que sería el núcleo del renacimiento carolingio) presentaban un vacío cultural clásico. Fue en los s. VII y VIII, que se produjo en Roma la renovación griega o paleobizantina, por la afluencia de artistas que huían de la

conquista musulmana o de la persecución iconoclasta. De ahí que la *renovatio* carolingia pudo beneficiar de figuras clásicas, tanto por su forma como por su significación.

De la misma manera, al revisar los requisitos del arte planteados por Vasari (norma, orden, medida, diseño, manera), Panofsky reconoce una inconsistencia, ya que en esta definición, si bien tiene la ventaja de ser la primera, no se puede distinguir entre antigüedad y naturaleza.

Así la cuestión de la *imitatio*, que hemos abordado en nuestro artículo sobre "*Realidad*", adquiere, desde el Renacimiento y sus cimientos, un fuerte carácter en cuanto problema iconográfico y entre las distintas artes, ya que mientras escultura y arquitectura redescubren la herencia clásica, la pintura ve en ésta un medio para la representación naturalista, y la literatura la comprende como una reapropiación temática. Vemos, entonces, que, como dijimos, la comprensión de la forma de

representación implica, siempre, una adecuación entre el discurso reclamado y el propuesto. Al igual o semejanza de lo que ocurre en la relación inversa, entre imagen y texto, cuando la primera se vuelve dependiente del segundo.

El sentido de dependencia entre la forma de representación y el tema representado presentaría así siempre una correlación no de fuerza unidireccional, sino bidimensional, de aporte y comprensión mutuos. A como el texto encierra un contenido que la imagen a menudo se revela incompetente a reproducir, la imagen contiene valores que el solo texto no permite aprehender. Lo vemos en el estudio de Panofsky del renacimiento otoniano, como en la apropiación sin mayor avances (a diferencia de lo que pasará en el Renacimiento italiano posterior, en los s. XIV y XV) de temas clásicos en "*la diferencia entre la tradición representativa y la textual*" de los renacimientos carolingio y otoniano hasta todavía los s. XIII y XIV.

Los artistas que Vasari considera como representantes del período de "*Infancia*" del Renacimiento (Cimabue, Giotto), en sus obras, siguen reproduciendo formas medievales (bidimensionalidad imperante, fondos dorados sólidos, por ende sin perspectiva, amontonamiento de los personajes, sin reducción de tamaño, para representar planos distintos, lo vemos claramente al comparar la *Virgen con el Niño*, c. 1280-1290, de Cimabue con la de Giotto, c. 1310).

Dijimos que si pusieramos al personaje del *Grito* de Munch en un coro con otros similares, cambiaría el significado de la imagen. De la misma manera, el reconocer en esta imagen una mera representación del alma individual del pintor es menospreciar y despreciar la fuerza temática propiamente iconográfica de la época (Bayard, Courbet, v. nuestro artículo sobre *El Grito* de "*Edvard Munch*"). Nos parece que la misma iconografía de *La Creación*

de Adán en la Capilla Sixtina (v. nuestro artículo "*Miguel Ángel: Adán y Cristo en la Capilla Sixtina - Elementos de comprensión*") podría ser otro ejemplo de lo mismo.

Una tortuga o un personaje mal realizado es ilegible al igual que puede serlo una imagen referida a un texto que se desconoce. Todos tuvimos la experiencia de intentar entender una figura dibujada por un niño. En esta perspectiva, el arte abstracto, en su proceso de liberación del tema (v. nuestro artículo sobre "*Abstracción temática y abstracción formal*"), abrió la puerta a la incomprensión y mala interpretación. Hegel (*De lo bello y sus formas (Estética),* Madrid, Espasa Calpe, 1958, p. 32) expresó bien, antes de Francastel en *Art et sociologie* (1948), la importancia del arte, diciendo: "*Es en las obras de arte donde los pueblos han expresado sus más íntimos pensamientos y sus más ricas intuiciones*".

Mayor prueba de que la imagen habla son los jóvenes (la fotografía

probablemente es sacada de internet) de la publicidad, por ejemplo, de Ilcom en Nicaragua, escuela técnica superior, cuyos vestidos (saco y corbata para los varones, falda y vestido formal para las muchachas) evocan el líder empresarial en devenir. Lo que renforza la ubicación de todos en un sólo espacio (de reunión y "*brain storming*"), así como las sonrisas felices y los ojos al cielo, reveladores de apetencias y alegre futuro.

Los límites de la estética

"Así, en algunos días imaginativos, mi cerebro es como los cristales de un ventanal, por los cuales viera bellezas fantásticas, formas maravillosas y los más ricos colores. Otros días, veo sólo a través de unos cristales empañados y grises, y todo es un hacinamiento de inmundicia, llamado Vida."
(Isadora Duncan)

Uno de los grandes problemas del pensamiento sobre el arte (v. la crítica de Pierre Francastel a Erwin Panofsky en *Sociologie de l'art*, 1948) es el enfoque estético: ¿qué es lo que define una obra como artística, entiéndase como placentera, y qué es lo que hace que perdura en nuestra memoria?

Sobre la segunda parte de la pregunta, hemos intentado responder en nuestro artículo titulado: "*Talento*". Sobre

la primera, quisieramos abordar ahora la cuestión desde la perspectiva de los límites de la estética, asumiendo, como Gramsci, que son las situaciones límites las que nos aportan las respuestas más inmediatas y pertinentes a nuestros problemas.

A. Malevich y el *Cuadrado negro sobre fondo blanco*

"Los hombres exigen al amor que se revista de forma y de colores: necesitan ver lo que aman."
(Anatole France)

Cuando Malevich presentó su *Cuadrado negro sobre fondo blanco* (1915), más allá de la investigación formal, visible en los demás cuadrados, éstos de colores, y las cruces, presentados al mismo tiempo en la exposición 0.10 de San Petersburgo (lo que estudiamos

detenidamente en nuestro libro: *Sens et contexte du Carré noir sur fond blanc de Kazimir Malévitch: Un objet testimonial et argumentatif des avant-gardes dans leurs controverses avec l'art figuratif à propos des questions de composition formelle et colorimétrique*, 2010), y sin preguntarnos por qué marcó tanto esta obra, es interesante notar que, a nivel meramente formal, dicho cuadrado negro sobre fondo blanco (que es, precisamente, lo que su título dice, nada más) *no tiene ningún valor estético real*.

Expliquémonos: un cuadrado no es más que un cuadrado, si bien es cierto que la representación de un paisaje puede, por las cualidades de su reproducción (la densidad de las nubes y de las hojas, la profundidad del cielo, el ambiente...) conmovernos, ¿cual es la atracción que nos produce una simple figura geométrica?

Ahundando más en lo anterior, lo que promueve el gusto por la representación de un mundo que, por otra mano, tenemos a disposición y a la vista inmediata, es que el artista organiza y mejora el ambiente, intensificando los puntos focales y restando perturbaciones, como lo vemos claramente en la imagen de las llamadas que hace el héroe de *Real Steel* (2011, Shawn Levy) de la carretera, dónde está siempre, sobre un fondo de cielo absolutamente puro y azul, al lado de granjas o edificaciones típicamente estadounidenses, con el reluciente truck rojo que se destaca sobre este fondo tradicional, lo que reubica la aventura, futurista, en el mundo de una realidad cotidiana propia de los super-héroes a la Stan Lee (como Spider-Man por ej.). También las tarjetas navideñas, con su impoluta capa de nieve, no perturbada

por el paso de ningún carro, ni la sal de la alcaldía, ni por la polución o ninguna fealdad, muestra cómo la naturaleza sublimada (lo que pasa también en las *Naturalezas muertas* y *Vanidades* barrocas, con la representación apacible del proceso de putrefacción de los alimentos) provoca placer.

Ahora bien, el propia cuadrado siendo lo que es, ya que no remite a nada más que sí mismo (no evoca experiencias placenteras, ni juegos, ni emociones previas, a diferencia del Combray de Proust o de las ilustraciones de Norman Rockwell, sea de los partidos entre niños o del pavo de Thanksgiving), tampoco teniendo ninguna belleza particular mayor respecto a otro objeto similar (sería difícil deducir cual forma geométrica es mejor que otra, mientras en el caso de un rostro o de un cuerpo, por asuntos de mayor simetría, mejor

repartición de las partes en el conjunto, etc., sí se puede encontrar un mayor placer estético en ver una figura por encima de otra, lo que define los valores tanto de belleza como de fealdad), es una forma, si bien es perfectamente simétrica (a diferencia de otros polígonos), cuyo valor estético es cercano al cero absoluto, ya que ni su misma simetría la permite hallar más directamente placentera que otra.

Por lo que, para entenderla y apreciarla, tenemos que remitirnos al ámbito matemático, más específicamente antiguo, en donde, lo vemos en Platón con sus famosos cuerpos, la simetría de las formas como el cuadrado adquieren un valor de asunción, por lo que, según el filósofo griego (que en ello invierte la realidad: los sólidos a los que se refiere vienen a ser considerados porque permiten entender el mundo, del cual

son abstracciones, lo que no implica que éste se construyó en base a ellos), tienen un valor fundacional (*Timeo*, 54-56):

"*Todo cuerpo se compone de superficies y toda superficie de triángulos. Estos triángulos o son rectángulos isósceles, es decir, la mitad del cuadrado, o rectángulos de lados desiguales, en los que el mayor ángulo es triple que el más pequeño, el más pequeño es la tercera parte del recto, y el ángulo medio doble del más pequeño, puesto que es igual a los dos tercios del ángulo recto; el mayor ángulo, que es el ángulo recto, tiene una tercera parte más que el ángulo pequeño. Esta especie de triángulo es la mitad del triángulo equilátero, dividido en dos partes iguales por una perpendicular tirada desde la cúspide a la base. Estos dos triángulos son también rectángulos; pero en el primero los lados entre los que se encuentra comprendido el ángulo recto son iguales y sólo ellos lo son; y en el segundo, los tres lados son desiguales. Llamemos*

al último escaleno y al primero semitetrágono. El semitetrágono es el principio de composición de la tierra; porque de él procede el cuadrado, compuesto a su vez de cuatro semitetrágonos; y del cuadrado nace el cubo, el más estable y el menos móvil de los cuerpos, que tiene seis lados y ocho ángulos. Por esta razón la tierra es el más pesado de los cuerpos y el más difícil de mover, sin que pueda convertirse en otros elementos, porque sus triángulos son de una especie muy diferente de los demás. La tierra es, en efecto, el único cuerpo que se compone de semitetrágonos; los otros cuerpos, el fuego, el aire y el agua se forman del elemento escaleno; porque reuniendo seis triángulos escalenos, se forma el triángulo equilátero de que se compone la pirámide de cuatro lados y cuatro ángulos iguales, que constituye la naturaleza del fuego, el más sutil y el móvil de los cuerpos. Después de esta pirámide viene el octaedro, que tiene ocho lados y seis ángulos, y que es el elemento del aire; en fin, el icosaedro, que tiene veinte lados y doce ángulos

y que es el más espeso y más tosco de estos tres elementos, es el del agua. Estos tres cuerpos, como están compuestos del mismo elemento, se trasforman unos en otros. En cuanto al dodecaedro, él es la imagen del mundo, porque es la forma que más se aproxima a la esfera. El fuego, por su gran sutileza, lo penetra todo sin excepcion; el aire todo excepto el fuego; en fin, el agua penetra la tierra de manera que todo lo llena y no deja ningun vacío. Todos estos cuerpos son arrastrados en el movimiento universal; y estrechados y empujados los unos por los otros, experimentan las alternativas continuas de la generación y de la corrupcion.

Estos son los elementos de que se ha valido Dios para crear este mundo, que es tangible a causa de la tierra y visible a causa del fuego; ellos son los dos extremos; y ha empleado el agua y el aire para unirlos por medio de un lazo poderoso, que es la proporción, la cual se mantiene por su propia fuerza y el mundo está sometido a ella. Para ligar superficies un sólo término medio

hubiera bastado, pero han sido precisos dos para los sólidos. Dios ha dispuesto los dos medios y los dos extremos de tal manera, que el fuego es al aire, como el aire es al agua y el agua a la tierra; o bien, reduciendo la progresión, el fuego es al agua, como el aire a la tierra; o aun, invirtiendo el orden de los términos, la tierra es al agua como el agua es al aire y el aire al fuego; y reduciéndolos, la tierra es al aire como el agua es al fuego; y como todos estos elementos son iguales en fuerza, es ley de sus relaciones el ser siempre iguales. Y así este mundo es uno a causa del lazo divino de la proporción. Cada uno de estos cuatro elementos comprende muchas especies. El fuego es llama, luz, rayo brillante, a causa de la desigualdad de los triángulos que hay en cada uno de estos objetos. De igual modo hay aire puro y seco, húmedo y nebuloso; agua fluida o compacta, como la nieve, la escarcha, el granizo, el hielo. Hay fluido húmedo, como el aceite y la miel; otro denso, como la pez y la cera; o sólidos fusibles como el oro, la plata, el

hierro, el estaño, el acero; o desmenuzables como el azufre, el betún, el nitro, las sales, el alumbre y las piedras que entran también en el mismo género."

Todos los sólidos platónicos tienen acentuadas propiedades simétricas:

1. Todos son polígonos regulares iguales.
2. En todos concurren el mismo número de caras y de vértices.
3. Todas sus aristas tienen la misma longitud.
4. Todos los ángulos diedros que forman sus caras son iguales entre sí.
5. Todos sus vertices son convexos a los del icosaedro.
6. Todos tienen simetría central respecto a un punto del espacio o centro de simetría equidistante de sus caras, de sus vértices y de sus aristas.

7. Todos tienen simetría axial respecto del centro de simetría anterior.
8. Todos tienen simetría especular respecto a planos de simetría o planos principales que los dividen en dos partes iguales.
9. Como consecuencia de lo anterior, se pueden trazar en cualquier sólido platónico tres esferas, cada una centrada en el centro de simetría del poliedro:
10. Una esfera inscrita, tangente a todas sus caras en su centro.
11. Una segunda tangente a todas las aristas en su centro.
12. Una esfera circunscrita, que pase por todos los vértices del poliedro.
13. Finalmente, proyectando los centros de las aristas de un poliedro platónico sobre su esfera circunscrita desde su centro de simetría se obtiene una red esférica regular, compuesta por arcos iguales de círculo máximo, que

constituyen polígonos esféricos regulares.

Esta belleza de lo simétrico, en cuanto perfecciona las normas de la naturaleza, y, según el pensamiento clásico, las define (hasta en los aludidos rasgos del cuerpo y el rostro), es la que, históricamente, da valor a una figura que, de por sí, no tendría ninguno, en sentido estético (o de lo que para nosotros puede impulsar como sentimientos y placer).

Por ende, al representar su *Cuadrado*, aunque sea el final de un proceso largo de investigación, y aún cuando (v. *Sens et contexte...*) este proceso es paralelo a los demás vanguardistas sobre formas y colores (es decir, *sea un proceso estético en sí*), Malevich, voluntariamente (como se ve en sus *Manifiestos* y escritos) se escinde de la

representación para buscar algo más "*puro*".

Sin embargo, al hacerlo, cae en la ausencia de presupuesto estético de su investigación, y reduce el placer visual a lo que, en realidad, no es: un placer referenciado de carácter meramente intelectual, no emotivo.

Por ende, al perder su carácter denotativo, el arte abstracto condensa el valor formal reduciéndole más aún, aunque paradójicamente, a un valor simbólico, es decir: al perder su marco referencial a objetos de la naturaleza, por ende, por lo menos en casos extremos como el de la obra de Malevich (pero, también, en general, en los ensayos de color y forma pura, de los vanguardistas al expresionismo abstracto y el op art), la obra se reduce a una forma absoluta (geométrica, o bien a una mancha o

punto de color, o a una forma coloreada, en particular cuadrados como en los vanguardistas, v. *Sens et contexte...*), que, al perder, repetimos, su asiento en la reproducción de un objeto real sublimado, pierde asimismo el carácter de sublimación que el artista aplica a su objeto (por halago a su modelo u buscar una representación más bella y perfecta, como en las tarjetas navideñas), deviene una forma (geométrica o no - puede ser colorimétrica -, pura) sin objeto, cuyo valor ya no depende de su perfección visual, sino de las cualidades simbólica que la sociedad le otorga, caso concreto del *Cuadrado* de Malevich.

Asimismo, al condensar la forma y, en un mito autogenerativo (en sentido psicoanalítico), al dar la vuelta sobre sí mismo (desde los post-impresionistas, con la idea, de Cézanne y Matisse hasta los cubistas, de presentar los medios a

través los cuales se produce la obra, y ya no intentar semejar el objeto representado), se incrementa, aparentemente paradójicamente, pero en realidad con toda lógica, el simbolismo de la representación, ya que no puede asentarse en el gusto directo, o el disfrute, sino en el conocimiento y la comprensión del presupuesto con el que el artista intentó construir su obra: es el caso del *Cuadrado* de Malevich a la *Mierda del artista* de Manzoni (v. nuestro trabajo sobre esta obra), y el paradigmático choque del Grupo Octubre, después de su impactante choque provocado ante un público ciudadano y burgués (que tenía prejuicios y esperanzas sobre la forma de representación), ante la ausencia de respuesta a sus elaboradas rupturas de las convenciones por audiencia obrera (que no tenía prejuicio, por ende sin expectativa).

Así vemos que la crítica formalista de Francastel a Panofsky es, además de falsa (en su misma tripartición del método iconológico, que parte de la historia de las formas para llegar al de los estilos, como en sus propios estudios, en particular de un dibujo de mano por Durero, o en los estudios formales de Aby Warburg, y en sus Mnemosina, nunca la Escuela de Warburg abandonó lo formal por lo cultural, sino que intentó mostrar los sustratos culturales de lo formal, siendo siempre éste el centro de atención), es errónea, en lo que no permite entender los valores del artes contemporáneo, el cual se vuelve cada vez (y lo vemos en el mismo arte surrealista, v. nuestro libro: *Sur-Réalisme*, 2004) más orientado a lo simbólico, por el desecho, por parte de los artistas, de lo

formal, a provecho de lo "*intencional*" (conforme lo postula Meyer Schapiro).

B. Un afíche publicitario de American Airlines de julio del 2012

"*¿Qué es el ser ante el color del mundo? El color del mundo es mayor que el sentimiento del hombre.*"
(Juan Ramón Jiménez)

"*Azul es el principio masculino, mixto y espiritual. Amarillo el principio femenino, suave, alegre y sensual. Roja es la materia, brutal y pesada. Siempre se debe combatir el color rojo y vencerlo con los otros dos.*"
(Franz Marc)

Un afíche de American Airlines representa tres planchas de surf en una playa de arena amarilla, cada plancha monocromática, respectivamente azul,

blanca y roja, colores de la aerolínea, así como de la bandera norteamericana.

Obviamente, nos describe, por elipse, lo que simboliza el lugar paradigmática de destino del usuario de la aerolínea: una playa tropical, para tomar el sol, bañarse y, si acaso (es decir, si se sabe), surfear. Se trata de un turismo de temporada, para broncearse, olvidarse del frío, no de un turismo cultural, al que se refiere y el que pone en escena la publicidad.

Sin embargo, ahí tampoco tenemos ningún elemento propiamente estético, aunque pareciera: las planchas, son planas, no tienen forma particularmente atractiva, salvo para un aficionado de este deporte, lo que es bonito de ellas es lo a que remiten: las vacaciones.

El uso, patriótico y corporativo (conformemente a una práctica muy norteamericana, en particular

hollywoodiana, y ahora venezolana chavista, que también se encuentra en el bando opuesto, de que los colores de la bandera se utilicen siempre para crear una subliminal nota *chauviniste* en el pueblo), de los colores se hace aquí de forma interesantemente muy parecida a una armonía (dos de los tres colores primarios) vanguardista y Bauhaus.

Al igual que (proceso contrario al del idioma) la ideología va de arriba abajo, también el recurso vanguardista, de lo culto y selecto (la vanguardia y sus teorías) a lo popular y común (una publicidad, para vacaciones).

El afíche entero compone una armonía colorimétrica basada en derivaciones simbólicas más que en la estética, propiamente dicho (aún cuando se debe reconocer la influencia postimpresionista, por así decir, en la

apología de las celebraciones del ámbito profano y popular).

Este nuevo ejemplo nos permite reenfocar la cuestión del sentido (y lo simbólico), recuperado por lo formal, dándose la casualidad de que aquí, de nuevo, son las referencias, pero esta vez concretas (pues, ni la playa ni las planchas de surf dejan de ser objetos muy concretos, de recuerdos prácticos), que *re*-crean, desde lo simbólico, la envoltura estética, formal de la iconografía.

www.ingramcontent.com/pod-product-compliance
Lightning Source LLC
Chambersburg PA
CBHW020603220526
45463CB00006B/2436